All is Buddha.

BuddhAll

佛菩薩種子字習字帖

Siddha-mātṛka Workbook 02

種子字的意義

種子字的梵文為 bīja，其本意即是植物的種子，後來佛教瑜伽行派有一「種子說」，密教中則

有「種子字」的發展。瑜伽行派的「種子說」是指「思種子」，它有能生、能藏、帶業流轉的作用；

而密教「種子字」，則是用一個悉曇字代表一尊佛、菩薩或天王等。

佛、菩薩或天王的種子字，常取自其梵文名的第一字，或取其咒語的第一字或其中重要的一字。

如：藥師如來的種子字為 भै (bhai)，即取自梵文名稱 bhaisajya-guru 的第一字 bhai。又如：胎藏

界大日如來，真言 अविरहूंखं (a-vi-ra-hūṃ-khaṃ)，因此取其真言第一字 अ (a) 為種子字，

而此 अ字可代表不生 (anutpāda) 之意。不過一尊佛、菩薩可有不同的種子字，同一種子字也可能

代表多位佛、菩薩。例如 अ (a) 就是胎藏界大日如來、寶幢如來、日光菩薩等多位佛菩薩的種子字。

而地藏菩薩的種子字則有 इ (i) 及 ह (ha) 等。

在密教修法中，諸尊種子字，有非常重要的地位，其不但表徵諸尊內證心要與境界，也可視之

為諸佛菩薩本尊，又因其常取自於該本尊真言的首字或中字等，往往是真言的心髓，因此，在密教

修法中，不但有書寫種子字的曼荼羅，稱之為種子曼荼羅（又稱為法曼荼羅，屬四種曼荼羅之一）；

也常將種子字當成真言唸誦，此外，尚有依諸尊的種子字而修習觀行的種子觀，如阿字月輪觀等。

梵字組合的書寫要訣

總而言之，以梵文悉曇字形式展現的種子字，在密教修法中依其形、音、義衍生出諸多不同觀行法門，可略窺種子字在密教修法中所佔的地位於一斑。凡有書寫、觀想者皆可獲得殊勝的利益。

欲學習書寫佛菩薩種子字的讀者，應已熟悉梵字習字帖第一冊──《梵字悉曇五十一字母習字帖》中五十一字母的寫法，本書《佛菩薩種子字習字帖》中所收錄的梵字悉曇，將有更多五十一字母間的組合變化，以下概略說明悉曇字中「摩多」、「體文」與「摩多點畫」的代表意義。（完整解說請詳閱《簡易學梵字》基礎篇、《簡易學梵字》進階篇，林光明著，全佛文化出版）

梵字悉曇是由五十一字母（包含十六個母音、三十五個子音），再加上由十六個母音簡略而成的「母音符號」，互相組合變化所形成。梵文中，稱母音為「摩多」（mātā）。當子音與母音相結合時，子音才是字形的主體，母音會簡略成點或劃的符號，即「摩多點畫」，佈置在體文的上、下、左、右邊緣，因此將子音名為「體文」。

以下將講解幾點書寫原則，配合字帖練習，很容易就能掌握梵字的書寫要領。

※書寫時先寫體文（子音），再寫摩多點畫（母音符號），摩多點畫的書寫筆順也是先左後右。

※此處示範字 卐（ko）由子音 卐（ka）加上母音符號 ʒ（o）的摩多點畫 ⊓ 而成。

※體文由兩個以上子音組成時，也是從上而下順次書寫，最後在畫上摩多點畫。

※摩多點畫 u、ū、ṛ、ī 因多半在體文下方，需優先寫。

書寫簡軌

當我們在書寫諸尊種子字時，就如同在修法、恭繪佛像、或抄寫經典時一般，需以恭敬、虔誠之心來書寫，方能獲得最殊勝的利益。以下僅列舉書寫諸尊種子字時，應注意的事項，方便讀書寫時參考。

一、首先，挑選適合自己的書寫用具，筆、墨、紙等，良好的書寫用具，直接影響書寫品質。

二、將書寫的周遭環境，如桌面、四周清理整潔、舒適，將光線作適度調整等等，也可燃一點好香，使環境更具寧靜、安詳的氣氛。可從此刻起，至正式書寫前，藉由準備工作，一面收拾外境、一面收攝身心。

※悉曇字中若包含 犵（aḥ）的摩多點畫 □ 時，跟 犵 字母書寫筆順一樣，皆要先點下面一點，再點上面一點。

※此處示範字 乔（taḥ）由子音 不（ta）加上母音 犵（aḥ）的摩多點畫 □ 而成。

四、洗手、漱口、清淨身心。

五、將書寫的文具，整齊地安放在桌上，如：紙、毛筆、墨等，除毛筆、朴筆之外，也可用一般自己擅長的筆來書寫。

六、安座：身心放輕鬆地坐好，上半身自然直豎，不挺胸也不彎腰駝背。可先靜默幾分鐘，以靜心調息，若有修習靜坐可依靜坐要領統攝身心，修種子觀者，可先作觀。

七、禮敬：合掌三禮種子字，或是恭誦種子字三遍、二十一遍，乃至一○八遍等，也可稱念該尊佛菩薩名號；並思惟該種子字義。

八、祈願：若是正式書寫，可於紙末寫下自己的心願，若是作練習，亦可合掌誠心祈願。

九、書寫種子字：書寫時宜以歡喜虔敬、無相無執的心來書寫。

十、迴向：書寫完畢宜將功德迴向給眾生與自身，速疾成就無上佛智，俾使書寫功德更廣大圓滿。可合掌念誦：願以此功德，普及於一切，我等與眾生，皆共成佛道。

十一、圓滿結束。

十二、退座。

種子字書寫完後，可安置於佛堂上或清淨的地方，妥善保存。也可贈送給親朋好友，祈願他們一切吉祥、善願成就。若是已寫有種子字的練習用紙，或是寫壞、污損的紙，或礙於空間，無法保存者，宜於淨處，以乾淨的容器，恭敬合掌將之燒去。

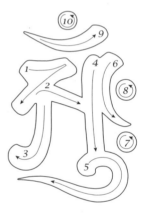

代表諸尊：胎藏界五佛

〔ā〕

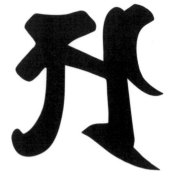

代表諸尊：
開敷華王如來

10

〔aṃ〕

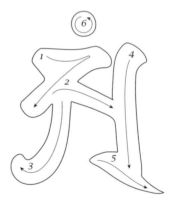

代表諸尊：

無量壽如來、普賢菩薩

文殊（一字）、藥上菩薩

一切如來智印

無垢淨光陀羅尼

華嚴經

チ チ チ チ チ チ チ チ チ チ

〔aḥ〕

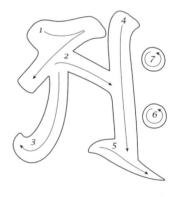

代表諸尊：

天鼓雷音如來
不空成就如來
普賢菩薩（延命）
虛空藏菩薩
除蓋障菩薩

14

丹 丹 丹 丹 丹 丹 丹 丹 丹 丹

〔āḥ〕

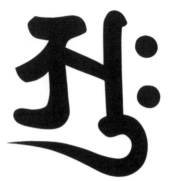

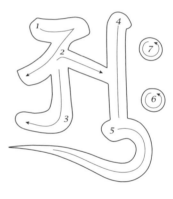

代表諸尊：

胎藏界大日如來

（玆為玆的異體字）

大佛頂尊

金剛鈎女菩薩

光明眞言

〔i〕

代表諸尊：
地藏菩薩（破勝地藏）

〔ū〕

代表諸尊：

金剛拳菩薩

（為的異體字）

〔oṃ〕

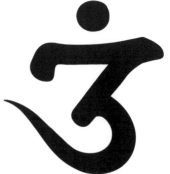

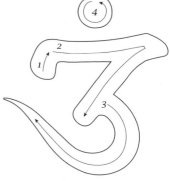

代表諸尊：
虛空藏菩薩
金剛華菩薩
金剛寶菩薩
無畏十力吼菩薩

22

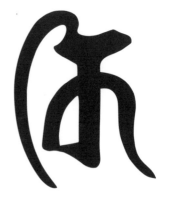

〔ki〕

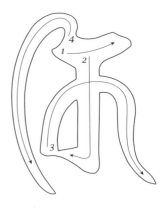

代表諸尊：
緊那羅

24

ক ক ক ক ক ক ক ক ক ক

ক ক ক ক ক ক ক ক ক ক

ক ক ক ক ক ক ক ক ক ক

ক ক ক ক ক ক ক ক ক ক

〔 ku 〕

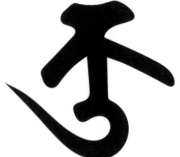

代表諸尊：

俱摩羅天
鳩槃荼

〔 ke 〕

代表諸尊：

髻設尼童子

華齒羅刹（十羅刹女之一）

男女宮

ॠ ॠ ॠ ॠ ॠ ॠ ॠ ॠ ॠ ॠ

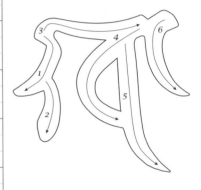

代表諸尊：
馬頭觀音

〔 khaṃ 〕

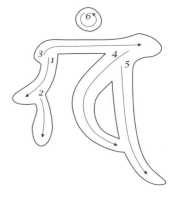

代表諸尊：

大日如來（兩部不二）

空天

32

ཨིཝ ཨིཝ ཨིཝ ཨིཝ ཨིཝ ཨིཝ ཨིཝ ཨིཝ ཨིཝ ཨིཝ

〔 gī 〕

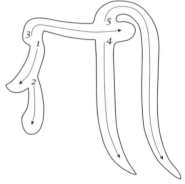

代表諸尊：

金剛歌菩薩

歌天

〔 go 〕

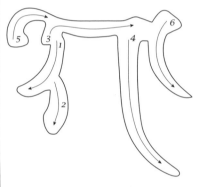

代表諸尊：

金剛摧碎天

瞿曇仙

36

〔 gaṃ 〕

⑤

3

1

2

4

代表諸尊：

佛眼佛母
香王菩薩

礻 礻 礻 礻 礻 礻 礻 礻 礻 礻

〔 gaḥ 〕

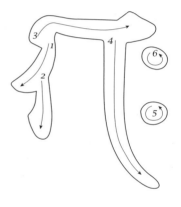

代表諸尊：
金剛塗香菩薩
聖天

〔 ghaṃ 〕

代表諸尊：俱摩羅天

ચં	ચં	ચં	ચં	ચં	ચં	ચં	ચં	ચં	ચં
ચં	ચં	ચં	ચં	ચં	ચં	ચં	ચં	ચં	ચં
ચં	ચં	ચં	ચં	ચં	ચં	ચં	ચં	ચં	ચં
ચં	ચં	ચં	ચં	ચં	ચં	ચં	ચં	ચં	ચં

〔ṇa〕

代表諸尊：
持地菩薩

〔ca〕

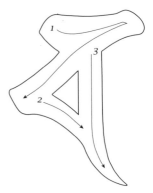

代表諸尊：

月光菩薩

月天

46

〔 caṃ 〕

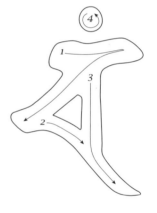

代表諸尊：
乾闥婆
月天

48

ཏྭ་ ཏྭ་ ཏྭ་ ཏྭ་ ཏྭ་ ཏྭ་ ཏྭ་ ཏྭ་ ཏྭ་ ཏྭ་

〔 ji 〕

代表諸尊：

如來舌菩薩

〔 jo 〕

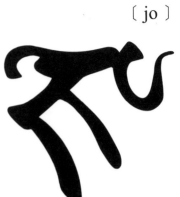

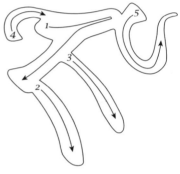

代表諸尊：

十二宮

弓宿

蠍虫宮

〔 jaṃ 〕

代表諸尊：

寶處菩薩

光網童子

（文殊八大童子之一）

馬 馬 馬 馬 馬 馬 馬 馬 馬 馬

〔jaḥ〕

代表諸尊：

金剛王菩薩

力波羅蜜菩薩

56

祭 祭 祭 祭 祭 祭 祭 祭 祭 祭

〔 jña 〕

代表諸尊：
般若菩薩
無盡意菩薩

58

〔 jra 〕

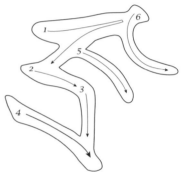

代表諸尊：

矜迦羅童子

〔ṭ〕

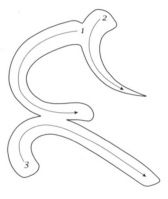

代表諸尊：
制吒迦童子

〔 ṭi 〕

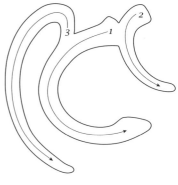

代表諸尊：

冰迦羅天

〔 ṇaṃ 〕

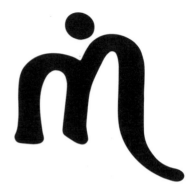

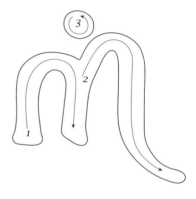

代表諸尊：
制吒迦童子
掌惡童子
（千手觀音二十八部眾之一）

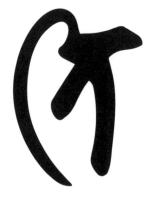

〔ti〕

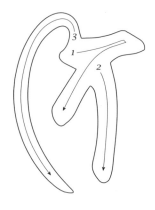

代表諸尊：

無礙光佛（十二光佛之一）

〔tu〕

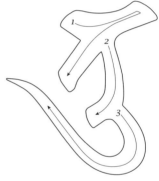

代表諸尊：
兜率天
荼吉尼

〔 taṃ 〕

③

①

②

代表諸尊：

多羅菩薩

72

犭 犭 犭 犭 犭 犭 犭 犭 犭 犭

〔 tra 〕

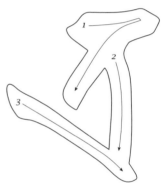

代表諸尊：

多羅菩薩

矜迦羅童子

〔 trā 〕

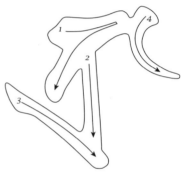

代表諸尊：

毗俱胝菩薩

〔 tri 〕

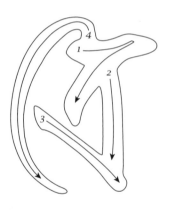

代表諸尊：
大自在天

〔 tram 〕

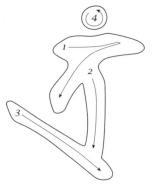

代表諸尊：

金剛幢菩薩

〔 traḥ 〕

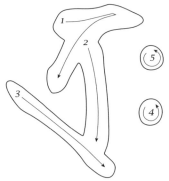

代表諸尊：

毗俱胝菩薩

〔 trāḥ 〕

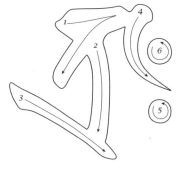

代表諸尊：

寶生如來
虛空藏菩薩
寶波羅蜜菩薩
軍荼利明王
雨寶陀羅尼

〔 trāḥtrāḥ 〕

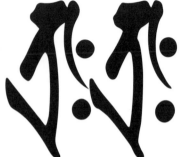

代表諸尊：

如意輪觀音

〔 da 〕

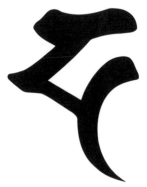

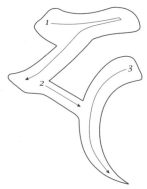

代表諸尊：

持世觀音
檀波羅蜜菩薩
水月觀音
荼吉尼天

〔 daṃ 〕

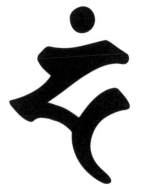

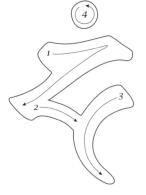

代表諸尊：

如來牙菩薩

羅刹天

〔 dhā 〕

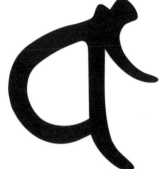

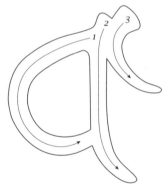

代表諸尊：

法雷音如來

（七佛藥師之一）

〔 dhī 〕

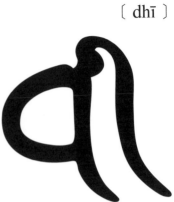

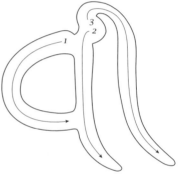

代表諸尊：
蓮華部使者

94

〔 dhṛ 〕

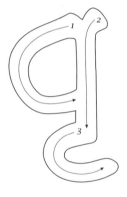

代表諸尊：
持國天

96

〔 dhaṃ 〕

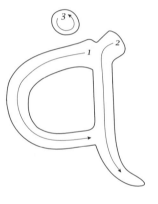

代表諸尊：

文殊菩薩

（五字、六字、八字）

金剛利菩薩

ॐ ॐ ॐ ॐ ॐ ॐ ॐ ॐ ॐ ॐ

〔 dhiḥ 〕

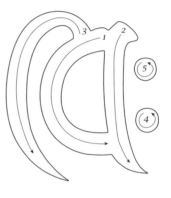

代表諸尊：
文殊菩薩
般若菩薩

100

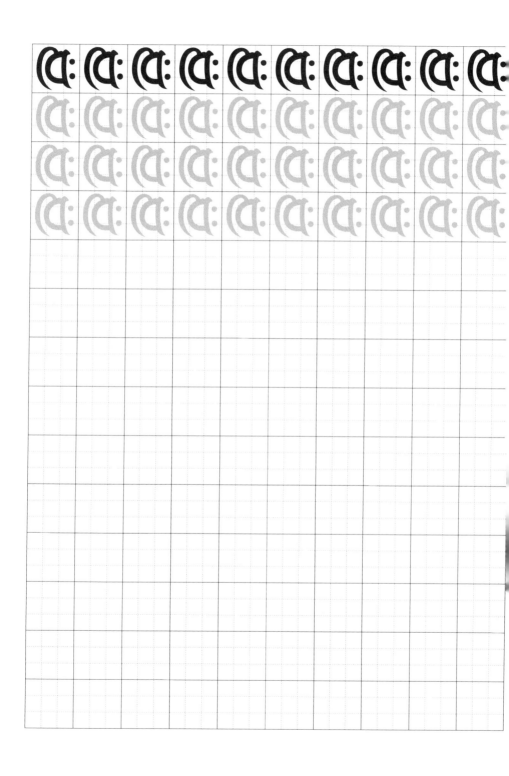

〔 dhvaṃ 〕

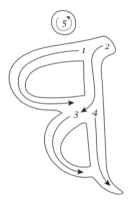

代表諸尊：
滅惡趣菩薩

ཝྃ ཝྃ ཝྃ ཝྃ ཝྃ ཝྃ ཝྃ ཝྃ ཝྃ ཝྃ

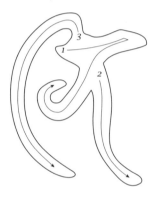

代表諸尊：
風天

〔 nṛ 〕

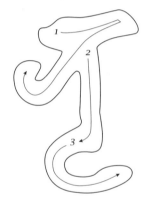

代表諸尊：
羅刹

106

〔pā〕

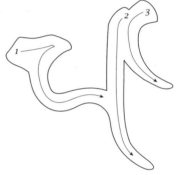

代表諸尊：
他化自在天
張宿

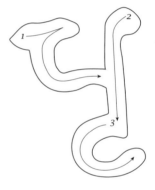

代表諸尊：

賢護菩薩

地天

土曜

〔 paṃ 〕

代表諸尊：

白衣觀音

112

चं	चं	चं	चं	चं	चं	चं	चं	चं	चं
चं	चं	चं	चं	चं	चं	चं	चं	चं	चं
चं	चं	चं	चं	चं	चं	चं	चं	चं	चं
चं	चं	चं	चं	चं	चं	चं	चं	चं	चं

〔pra〕

代表諸尊：

大隨求菩薩

無能勝明王

大梵天

114

代表諸尊：
寶印菩薩

116

〔bu〕

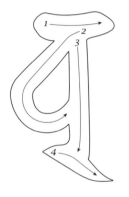

代表諸尊：准提觀音

118

ཉ ཉ ཉ ཉ ཉ ཉ ཉ ཉ ཉ ཉ

ཉ ཉ ཉ ཉ ཉ ཉ ཉ ཉ ཉ ཉ

ཉ ཉ ཉ ཉ ཉ ཉ ཉ ཉ ཉ ཉ

ཉ ཉ ཉ ཉ ཉ ཉ ཉ ཉ ཉ ཉ

〔 baṃ 〕

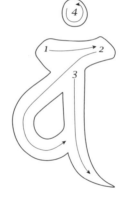

代表諸尊：

金剛瓔菩薩

孔雀明王

120

ą़	ą़	ą़	ą़	ą़	ą़	ą़	ą़	ą़	ą़
ą़	ą़	ą़	ą़	ą़	ą़	ą़	ą़	ą़	ą़
ą़	ą़	ą़	ą़	ą़	ą़	ą़	ą़	ą़	ą़
ą़	ą़	ą़	ą़	ą़	ą़	ą़	ą़	ą़	ą़

〔 bra 〕

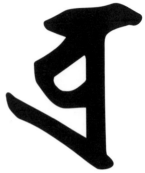

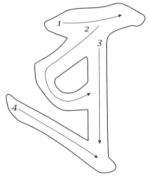

代表諸尊：
梵天

122

〔 bhṛ 〕

代表諸尊：

毗俱胝菩薩

124

〔 bhai 〕

代表諸尊：
藥師如來
藥王菩薩

126

〔bhaṃ〕

代表諸尊：釋迦如來

128

龙 龙 龙 龙 龙 龙 龙 龙 龙 龙

〔 bhaḥ 〕

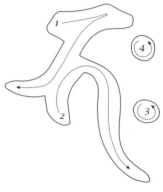

代表諸尊：

釋迦如來

毗羯羅大將（十二藥叉大將）

ᠬᠡ ᠬᠡ ᠬᠡ ᠬᠡ ᠬᠡ ᠬᠡ ᠬᠡ ᠬᠡ ᠬᠡ ᠬᠡ

〔 bhrūṃ 〕

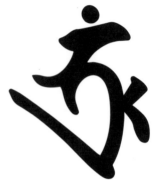

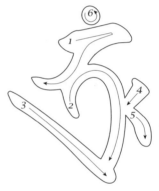

代表諸尊：

一字金輪佛頂

熾盛光佛頂

大勝金剛

寶篋印陀羅尼

132

〔mā〕

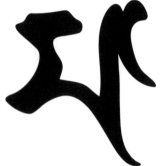

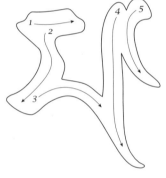

代表諸尊：
七母天

〔 mi 〕

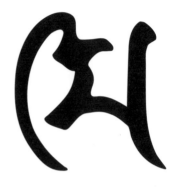

代表諸尊：

無量光菩薩

雙魚宮

যে যে যে যে যে যে যে যে যে যে

যে যে যে যে যে যে যে যে যে

যে যে যে যে যে যে যে যে যে

যে যে যে যে যে যে যে যে যে

〔 me 〕

代表諸尊：
龍王

138

〔 mai 〕

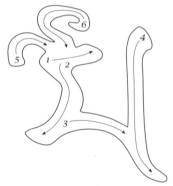

代表諸尊：
大梵天

140

ཤྲེ ཤྲེ ཤྲེ ཤྲེ ཤྲེ ཤྲེ ཤྲེ ཤྲེ ཤྲེ ཤྲེ ཤྲེ

〔 mo 〕

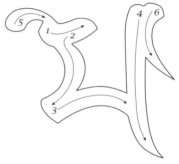

代表諸尊：
不空羂索觀音

142

〔 maṃ 〕

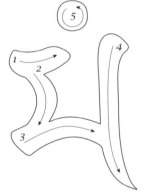

代表諸尊：

文殊菩薩（八字）

金剛因菩薩

大威德明王

摩利支天

144

〔yu〕

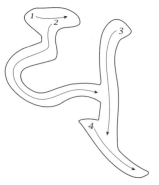

代表諸尊：

彌勒菩薩

孔雀明王

金毗羅大將

146

〔 yaṃ 〕

代表諸尊：
燄摩天

148

ฃ ฃ ฃ ฃ ฃ ฃ ฃ ฃ ฃ ฃ

ฃ ฃ ฃ ฃ ฃ ฃ ฃ ฃ ฃ ฃ

ฃ ฃ ฃ ฃ ฃ ฃ ฃ ฃ ฃ ฃ

ฃ ฃ ฃ ฃ ฃ ฃ ฃ ฃ ฃ ฃ

〔 ru 〕

代表諸尊：伊舎那天

150

〔 ro 〕

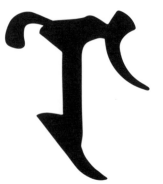

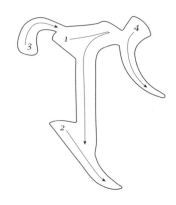

代表諸尊：
九曜
北斗星
他化自在天

152

〔raṃ〕

代表諸尊：

寶幢如來

金剛語菩薩

伐折羅大將（十二藥叉大將）

154

〔 laṃ 〕

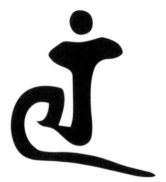

代表諸尊：

大白傘蓋佛頂

〔 vā 〕

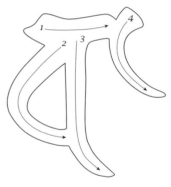

代表諸尊：

風天
樂天

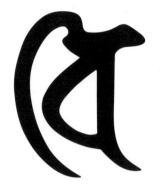

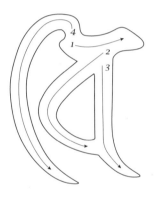

代表諸尊：

賢護菩薩
廣目天王
增長天王
地天
乾闥婆

[vī]

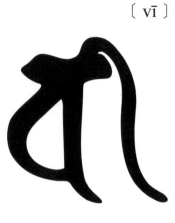

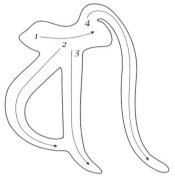

代表諸尊：

廣目天王

水天

162

〔vai〕

代表諸尊： 毗沙門天王

〔 vaṃ 〕

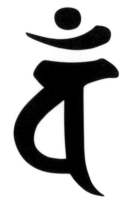

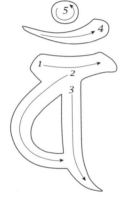

代表諸尊：

金剛界大日如來

法界虛空藏菩薩

五大虛空藏

大勝金剛

大元帥明王

代表諸尊：

佛眼佛母
最勝佛頂
戒波羅蜜菩薩

สูง สูง สูง สูง สูง สูง สูง สูง สูง สูง

〔 śaṃ 〕

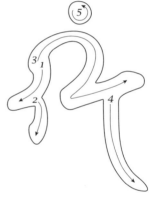

代表諸尊：
勝佛頂

170

ﾗﾟ ﾗﾟ ﾗﾟ ﾗﾟ ﾗﾟ ﾗﾟ ﾗﾟ ﾗﾟ ﾗﾟ ﾗﾟ

〔 śrī 〕

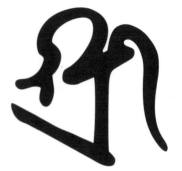

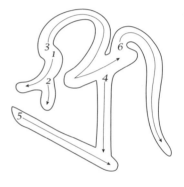

代表諸尊：
一字文殊
吉祥天

172

〔 sa 〕

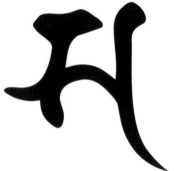

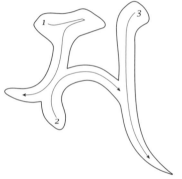

代表諸尊：

聖觀音
千手觀音
楊柳觀音
葉衣觀音
寂留明菩薩
豐財菩薩

174

ཥ ཥ ཥ ཥ ཥ ཥ ཥ ཥ ཥ ཥ ཥ

ཥ ཥ ཥ ཥ ཥ ཥ ཥ ཥ ཥ ཥ

ཥ ཥ ཥ ཥ ཥ ཥ ཥ ཥ ཥ ཥ

ཥ ཥ ཥ ཥ ཥ ཥ ཥ ཥ ཥ ཥ

〔sā〕

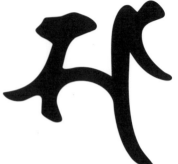

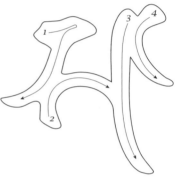

代表諸尊：

無盡意菩薩

摩虎羅大將（十二藥叉大將）

法華經

176

〔 su 〕

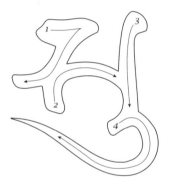

代表諸尊：

妙見菩薩
愛金剛
散脂大將
辯才天

〔 saṃ 〕

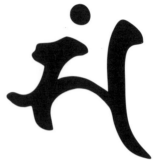

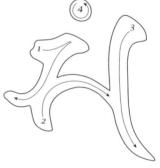

代表諸尊：
阿彌陀佛
大勢至菩薩

180

〔saḥ〕

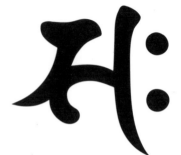

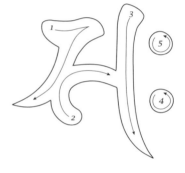

代表諸尊：

大勢至菩薩

金剛喜菩薩

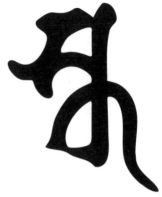

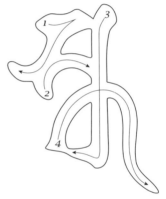

代表諸尊…

俱摩羅天

184

ཨ ཨ ཨ ཨ ཨ ཨ ཨ ཨ ཨ ཨ

〔 svā 〕

代表諸尊：
亢宿

ह्रद ह्रद ह्रद ह्रद ह्रद ह्रद ह्रद ह्रद ह्रद ह्रद

〔 stvaṃ 〕

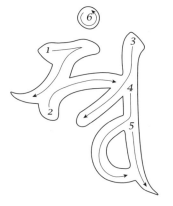

代表諸尊：
金剛薩埵
五秘密菩薩

188

ཞེ་ ཞེ་ ཞེ་ ཞེ་ ཞེ་ ཞེ་ ཞེ་ ཞེ་ ཞེ་ ཞེ་

〔 hā 〕

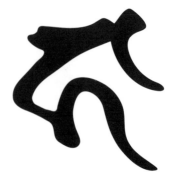

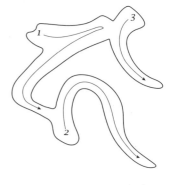

代表諸尊：
觸金剛

〔haṃ〕

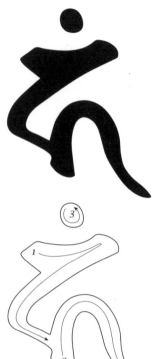

代表諸尊：

天鼓雷音如來

馬頭觀音

金剛護菩薩

龙 龙 龙 龙 龙 龙 龙 龙 龙 龙

〔hāṃ〕

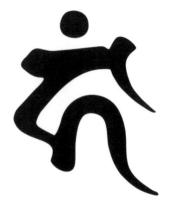

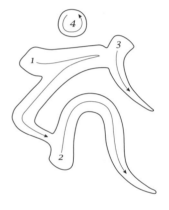

代表諸尊：
不動明王

194

〔 huṃ 〕

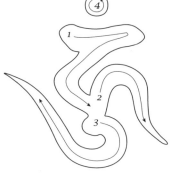

代表諸尊：

軍荼利明王

降三世明王

愛染明王

196

〔 hūṃ 〕

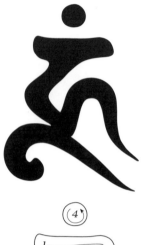

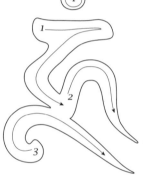

代表諸尊：

阿閦佛、金剛薩埵

愛染明王、烏樞瑟摩明王

軍荼利明王、金剛夜叉明王

金剛手持金剛菩薩

金剛索菩薩、金剛牙菩薩

金剛針菩薩、青面金剛

明王部共通種子字

〔 hṛ 〕

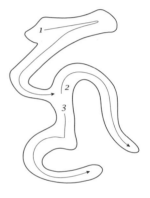

代表諸尊：
訶梨帝母

〔 hrīḥ 〕

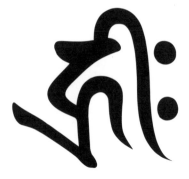

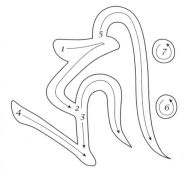

代表諸尊：

阿彌陀佛

千手觀音

如意輪觀音

法波羅蜜菩薩

金剛法菩薩

大威德明王

202

〔 hāṃ + māṃ 〕

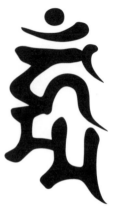

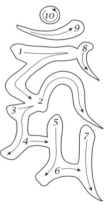

代表諸尊：

不動明王

204

〔 hhūṃ 〕

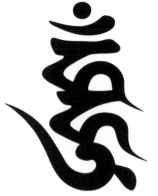

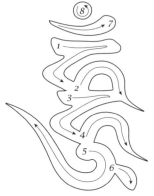

代表諸尊：

愛染明王

梵字 習字帖系列 02

佛菩薩種子字習字帖

發　行　人　龔玲慧

監　　　修　林光明

編　　　者　劉詠沛

執　行　編　輯　莊慕嫺

美　術　編　輯　張育甄

出　　　版　全佛文化事業有限公司　http://www.buddhall.com

訂購專線：：(02)2913-2199　傳真專線：：(02)2913-3693

匯款帳號：：3199717004240　合作金庫銀行大坪林分行

戶名／全佛文化事業有限公司

E-mail:buddhall@ms7.hinet.net

全佛門市：：覺性會舘・心茶堂／新北市新店區民權路 88-3 號 8 樓

門市專線：：(02)2219-8189

行　銷　代　理　紅螞蟻圖書有限公司

台北市內湖區舊宗路二段 121 巷 19 號（紅螞蟻資訊大樓）

電話：：(02)2795-3656　　傳真：：(02)2795-4100

初　　　版　二〇二二年九月

定　　　價　新台幣二八〇元

00280

BuddhAll

All Rights Reserved.　Printed in Taiwan.

Published by BuddhAll Cultural Enterprise Co.,Ltd

BuddhAll

BuddhAll.